害羞、古怪、尷尬，
這樣的我其實再正常不過了

內向小日子

Quiet Girl in a
Noisy World

An Introvert's Story

圖‧文────**黛比‧鄧** Debbie Tung　　譯────張瀞仁

遠流出版公司

這名安靜女孩會怎麼做？

「你還有時間嗎？不要吧！」朋友知道我要翻譯這本書之後，在旁邊大叫。

不知道和內向性格有沒有關係，我想做的事情不多，所以一旦有興趣的事，怎麼樣也想試一下。多虧了這個決定，讓我在《內向小日子》這個精彩的作品中擔任起譯者這個小小的角色。

翻譯過程中，我總是一有時間就把稿子拿出來，不是因為想追求什麼高效工作，而是我完全上癮了！迫不及待想知道主角黛比會怎麼想、怎麼做，然後噗哧一笑或點頭如搗蒜，套句日本讀者對我說的話：「真想對著天空大叫『這就是我啊』！」而書中黛比和男友相處的狀況，大概也是所有內向者的夢想。

「我也要去海灘走走，要一起嗎？如果你想要獨處，我也完全理解。」在某個熱帶小島上，公司的執行長這樣對我說。當下我只覺得想哭——被理解與尊重的同時，也願意與他繼續工作下去。我們的困惑、迷惘、格格不入，還有那些不為人知的小怪癖，都在這本書裡被溫柔地同理。希望你也這樣覺得。

張瀞仁

我喜歡早早到教室。

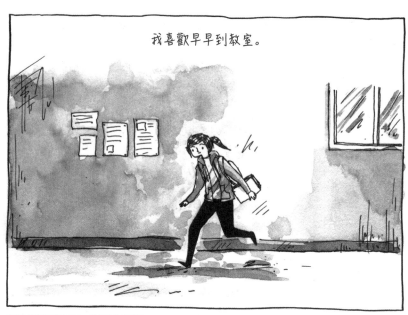

那樣就能搶最好的位子。

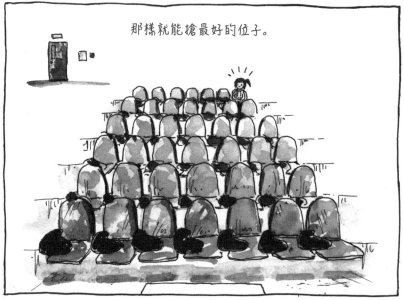

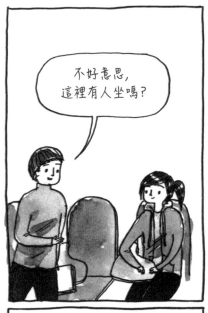

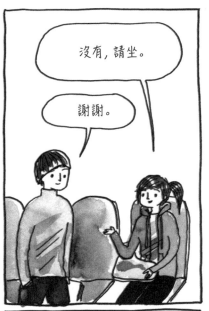

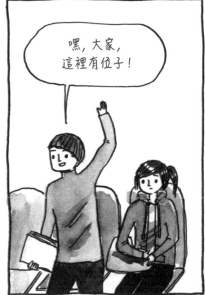

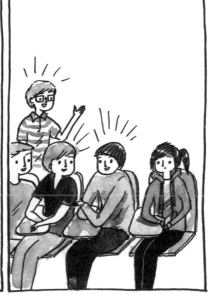

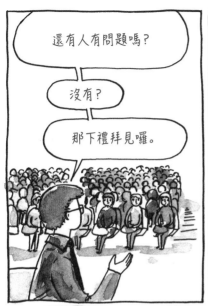

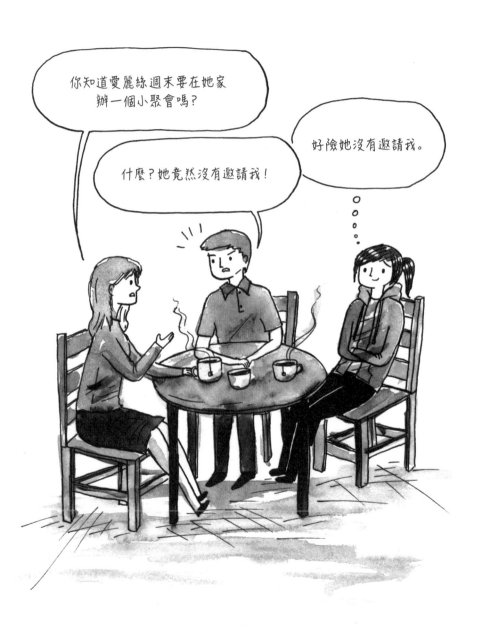

11

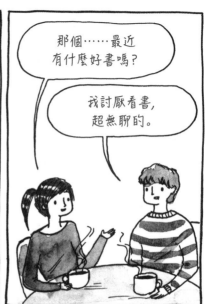

那個……最近有什麼好書嗎?

我討厭看書,超無聊的。

噢,好喔。

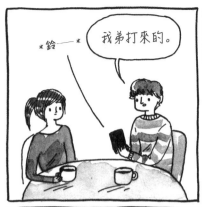

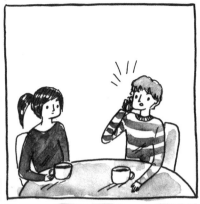

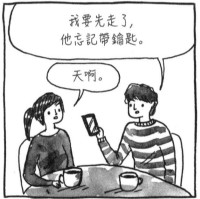

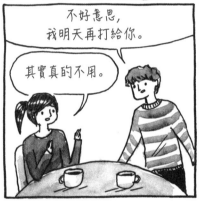

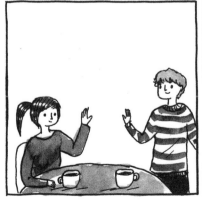

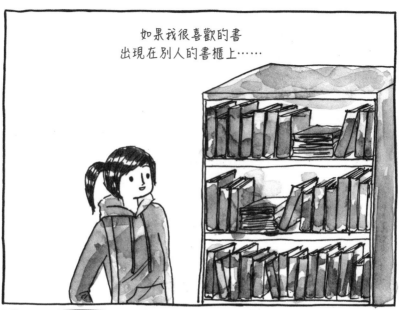

如果我很喜歡的書
出現在別人的書櫃上⋯⋯

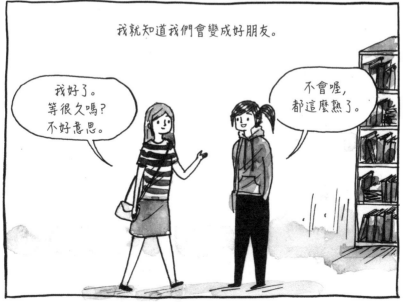

我就知道我們會變成好朋友。

我好了。
等很久嗎?
不好意思。

不會喔,
都這麼熟了。

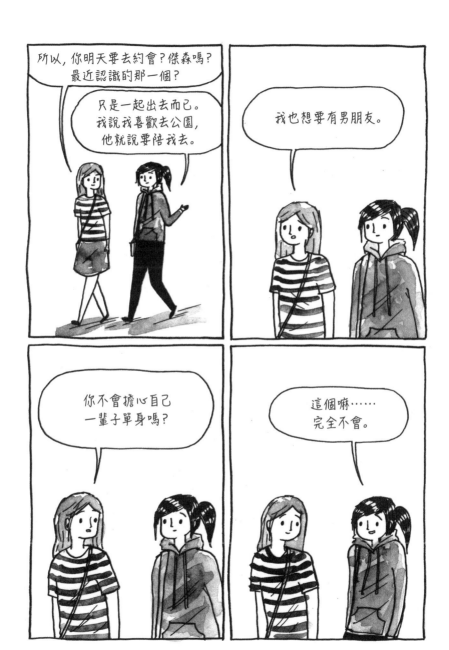

15

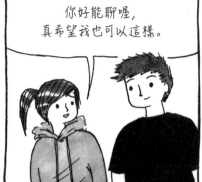

你好能聊喔，
真希望我也可以這樣。

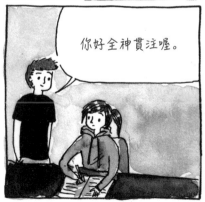

你好全神貫注喔。

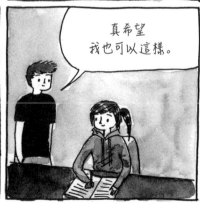

真希望
我也可以這樣。

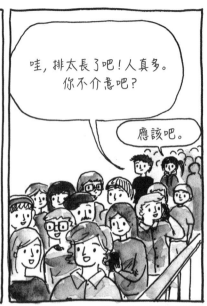

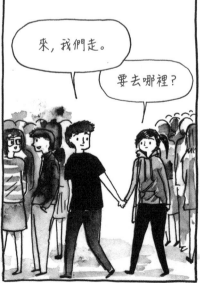

完美的約會

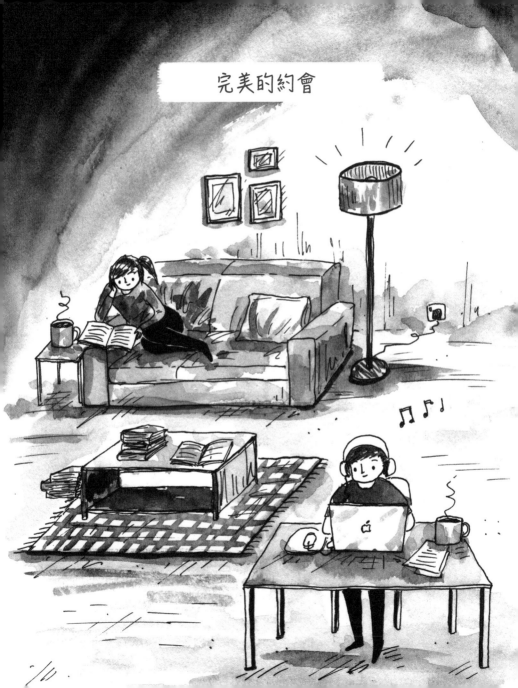

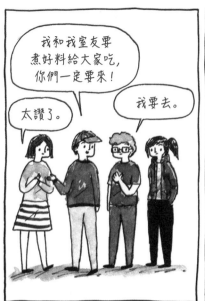

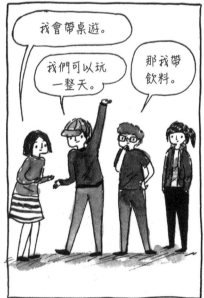

22

第二天，我覺得被其他人榨乾了。

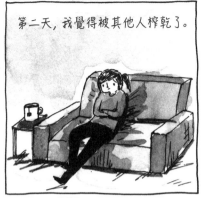

我根本沒力氣和一群人混一整天。

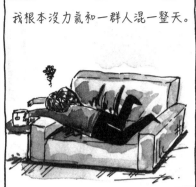

我有試過找藉口。

要說家裡的水管爆掉嗎？

不對，以前已經用過了。

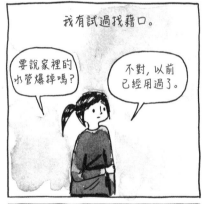

然後我偷偷希望聚會取消。

拜託！

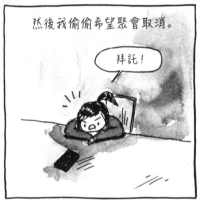

我甚至去看氣象預報，希望有暴風雨之類的。

沒有，是大晴天。

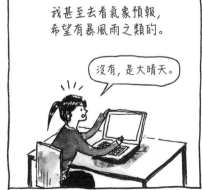

所以我只好出門，因為我答應別人了。

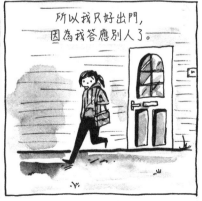

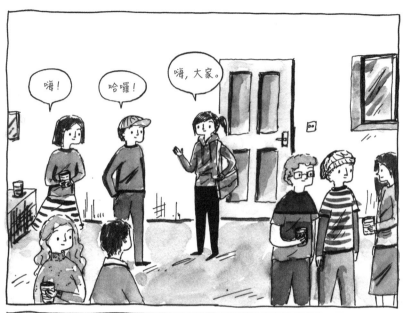

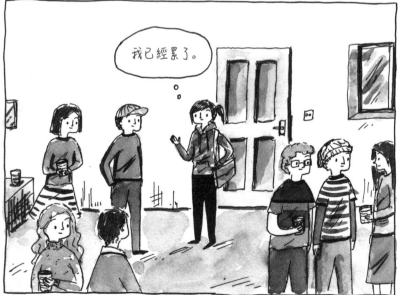

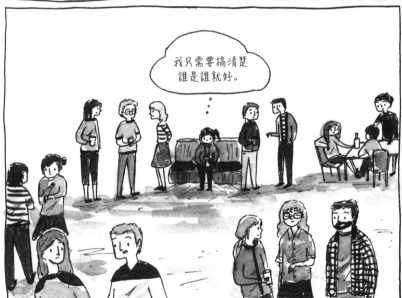

和新朋友見面

和家人好友在一起

閒聊的時候

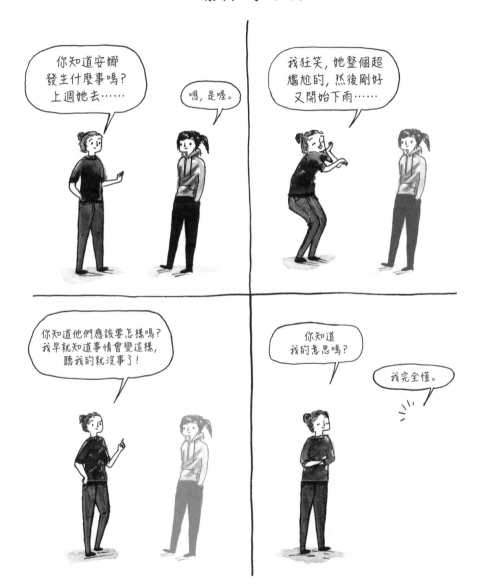

經過多年練習，我開發出在社交場合裝忙的技能。

手機上開著電子郵件或某個字很多的網頁。

一臉專注，保持沉思的表情。

飲料在手。

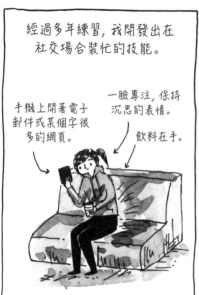

但有時還是沒辦法阻止別人來聊天。

哈囉！你好啊。

噢，嗨。

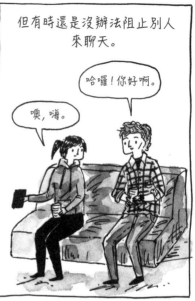

你好像比較安靜？

微笑就好，不要掐死他。

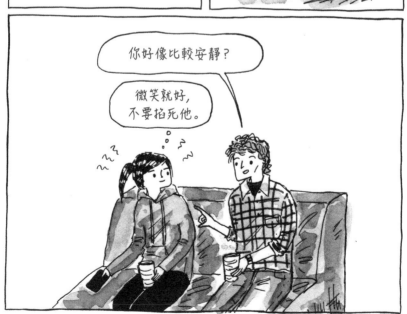

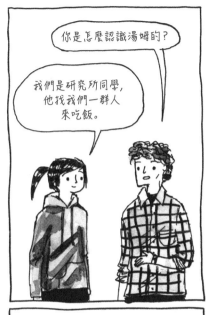

你是怎麼認識湯姆的？

我們是研究所同學，他找我們一群人來吃飯。

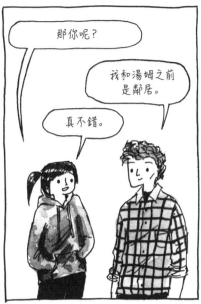

那你呢？

我和湯姆之前是鄰居。

真不錯。

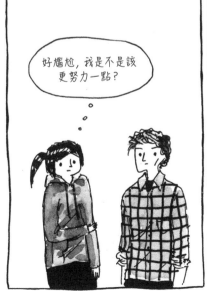

好尷尬，我是不是該更努力一點？

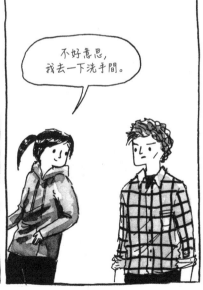

不好意思，我去一下洗手間。

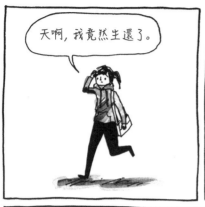

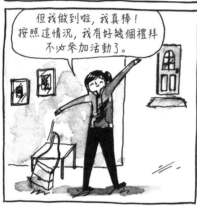

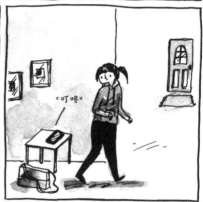

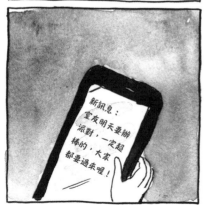

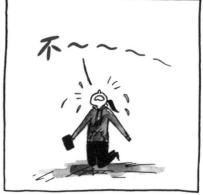

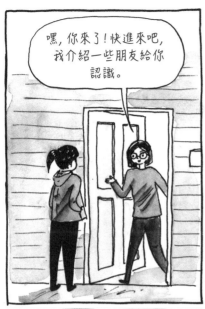

嘿，你來了！快進來吧，我介紹一些朋友給你認識。

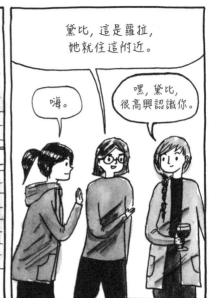

黛比，這是蘿拉，她就住這附近。

嗨。

嘿，黛比，很高興認識你。

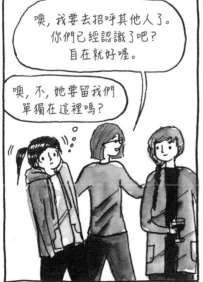

噢，我要去招呼其他人了。你們已經認識了吧？自在就好喔。

噢，不，她要留我們單獨在這裡嗎？

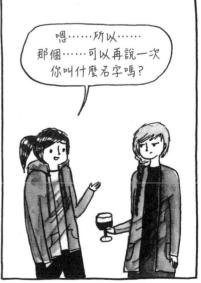

嗯……所以……那個……可以再說一次你叫什麼名字嗎？

31

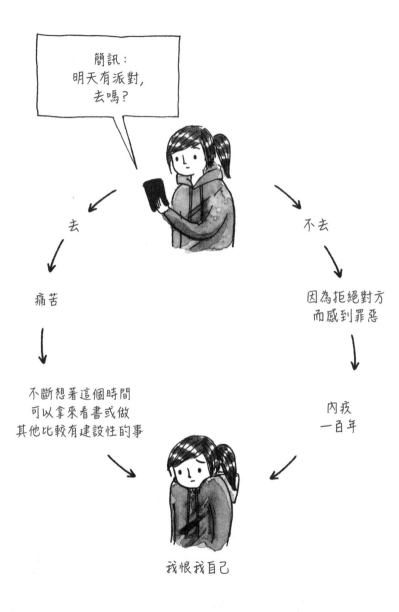

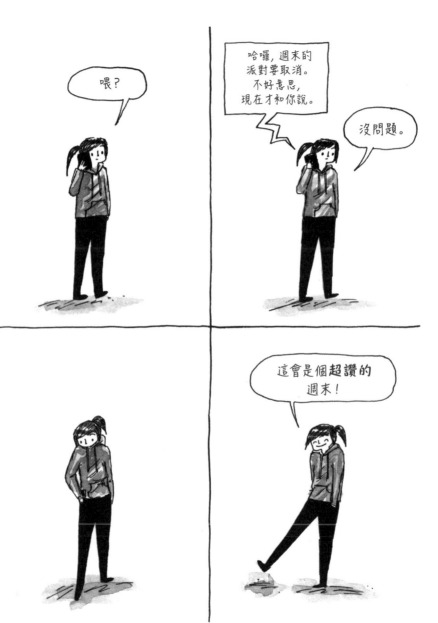

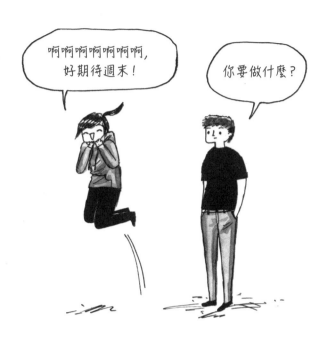

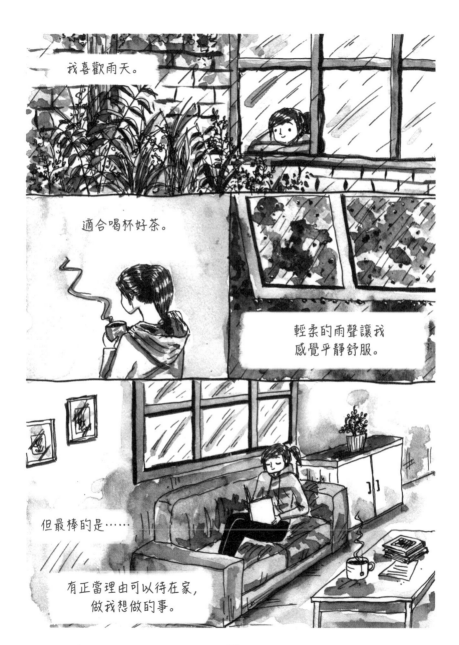

我喜歡雨天。

適合喝杯好茶。

輕柔的雨聲讓我
感覺平靜舒服。

但最棒的是……

有正當理由可以待在家，
做我想做的事。

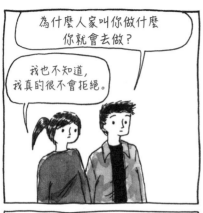

為什麼人家叫你做什麼你就會去做？

我也不知道，我真的很不會拒絕。

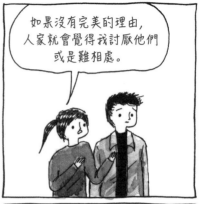

如果沒有完美的理由，人家就會覺得我討厭他們或是難相處。

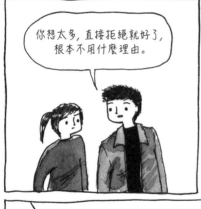

你想太多，直接拒絕就好了，根本不用什麼理由。

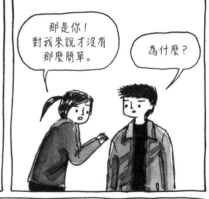

那是你！對我來說才沒有那麼簡單。

為什麼？

我不知道！！！我也想知道啊，這樣我的人生就會比較容易了！！！

二十年前……

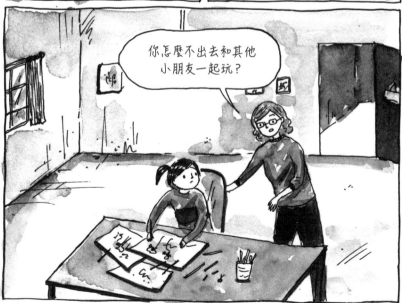

你怎麼不出去和其他小朋友一起玩？

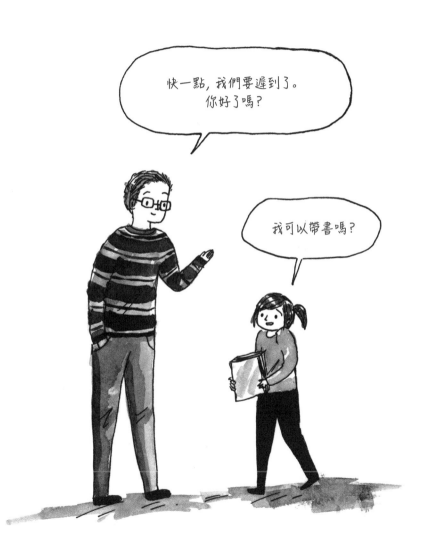

你需要多交點朋友。

你怎麼這麼害羞？

你是有什麼問題？

你還好嗎？

你看起來非常憂鬱。

你應該
多聊天。

這麼安靜
不正常耶。

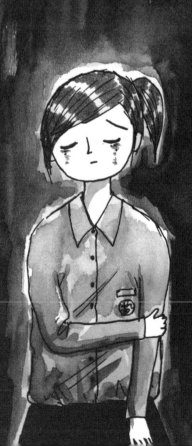

來吧, 大家。
這份報告要在放假前交出去,
開始腦力激盪吧。

現在?這裡嗎?
我們要不要回家想一想,
明天再來討論?

這是團體作業,
我們要一起做。

沒錯啊,
我們可以各自完成
再合在一起。

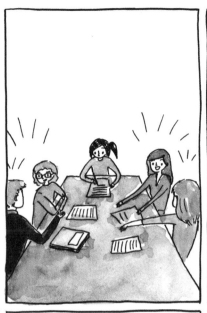

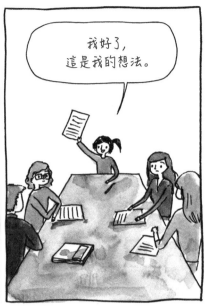

我好了，
這是我的想法。

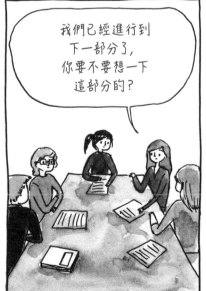

我們已經進行到
下一部分了，
你要不要想一下
這部分的？

別人的派對

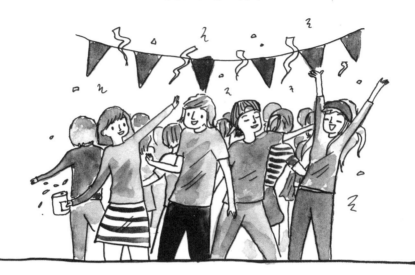

我的派對

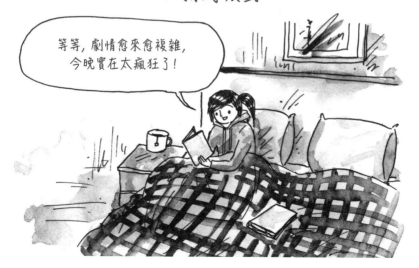

等等，劇情愈來愈複雜，今晚實在太瘋狂了！

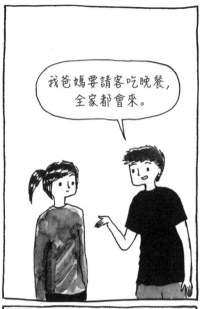

我爸媽要請客吃晚餐，全家都會來。

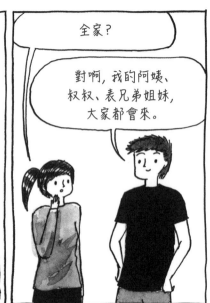

全家？

對啊，我的阿姨、叔叔、表兄弟姐妹，大家都會來。

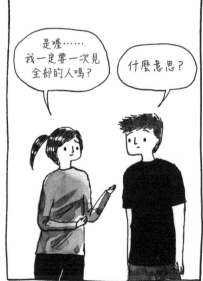

是喔……我一定要一次見全部的人嗎？

什麼意思？

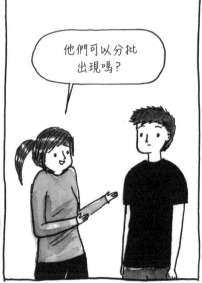

他們可以分批出現嗎？

和傑森的親戚見面比其他聚會的壓力更大，
光想到要同時和這麼多重要人士相見歡就快崩潰了。

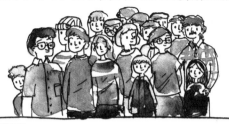

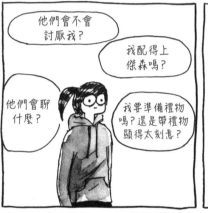

他們會不會
討厭我？

我配得上
傑森嗎？

他們會聊
什麼？

我要準備禮物
嗎？還是帶禮物
顯得太刻意？

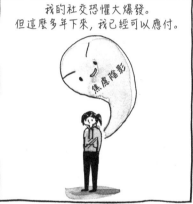

我的社交恐懼大爆發。
但這麼多年下來，我已經可以應付。

焦慮陰影

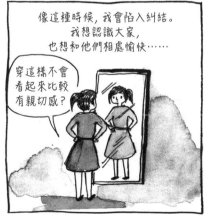

像這種時候，我會陷入糾結。
我想認識大家，
也想和他們相處愉快……

穿這樣不會
看起來比較
有親切感？

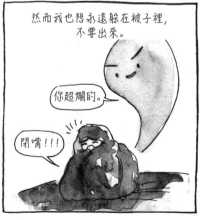

然而我也想永遠躲在被子裡，
不要出來。

你超爛的。

閉嘴！！！

我不小心注意到一些事情,害我在傑森的家族聚會前更緊繃了……

他有接不完的
電話。

好,
到時見。

愈多愈好。

他家外面
車滿為患。

門前的鞋子
像海洋一樣展開。

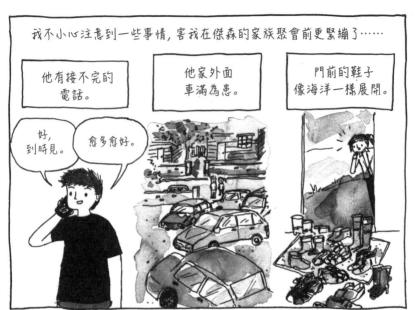

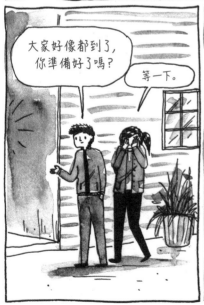

大家好像都到了,
你準備好了嗎?

等一下。

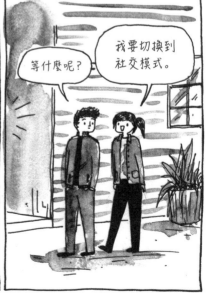

等什麼呢?

我要切換到
社交模式。

50

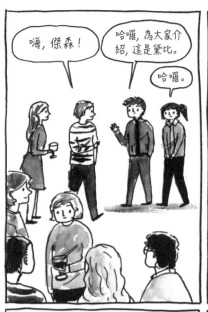

嗨,傑森!

哈囉,為大家介紹,這是黛比。

哈囉。

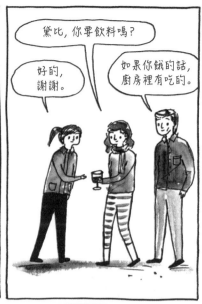

黛比,你要飲料嗎?

好的,謝謝。

如果你餓的話,廚房裡有吃的。

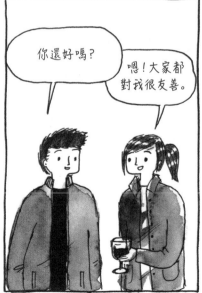

你還好嗎?

嗯!大家都對我很友善。

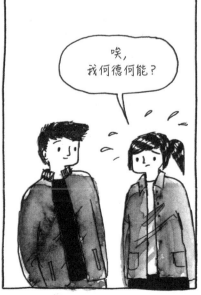

唉,我何德何能?

有個外向男友的好處……

就是他可以負責去
閒聊和交朋友。

當我與某個人在一起……

不需要擔心我該說什麼或做什麼。

我的襪子穿了好幾天耶，是不是該洗了？你幫我聞一下。

那個人會試著了解我……

我今天不太想出門。

那在家吃吧，我去買外帶。

而且可以在我低潮的時候鼓勵我。

我要給你一個驚喜！

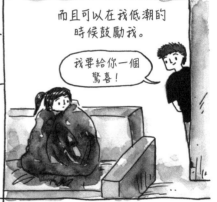

你想看的新書！

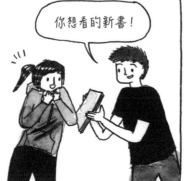

我知道，這就是對的人。

你最棒了！

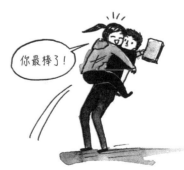

我沒有什麼夢想中的求婚儀式。

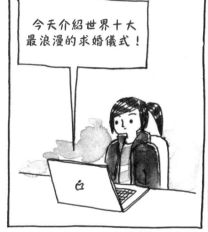

今天介紹世界十大
最浪漫的求婚儀式！

可能因為在網路上看到所有
夢幻的求婚，都有一堆人。

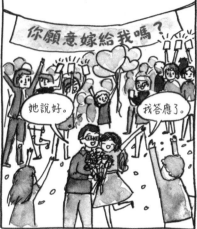

你願意嫁給我嗎？

她說好。

我答應了。

我一直覺得，對我來說，
結婚是非常嚴肅的事。
我們必須好好討論未來。

我列出了結婚的優點和缺點，
可以幫助我們做這個決定。

然後需要雙方都完全同意，
承諾進入婚姻。

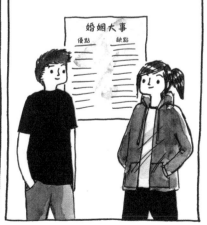

婚姻大事

優點　　缺點

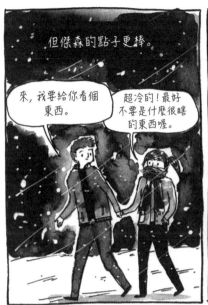

但傑森的點子更棒。

來，我要給你看個東西。

超冷的！最好不要是什麼很瞎的東西喔。

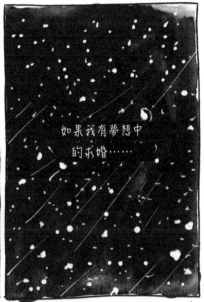

如果我有夢想中的求婚……

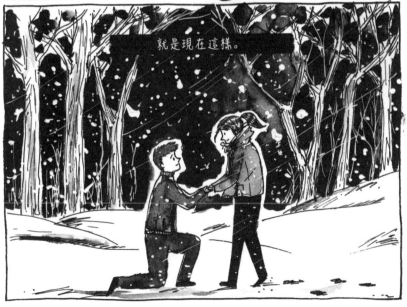

就是現在這樣。

55

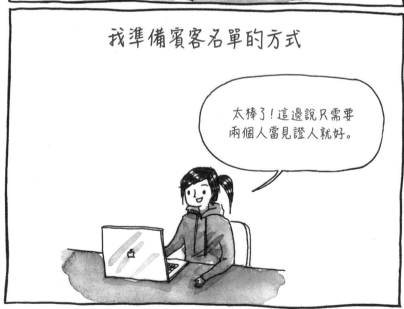

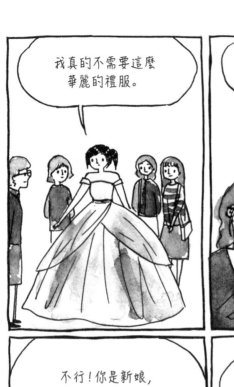

我真的不需要這麼華麗的禮服。

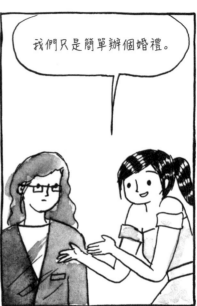

我們只是簡單辦個婚禮。

不行!你是新娘,
你一定要是全場注目的焦點,
大家的注意力都會在你身上。

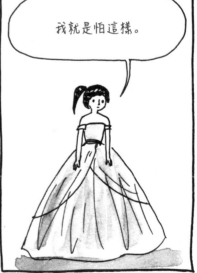

我就是怕這樣。

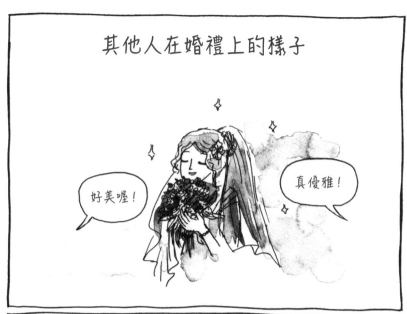

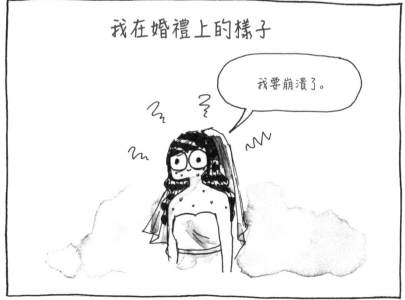

我一直都是很低調的人，我的個性裡有很多大家不喜歡的特質。

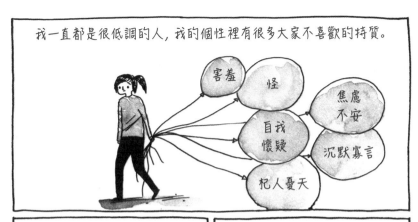

我不常對人敞開心胸。

分享一些你的事吧！

嗯……不了，謝謝。

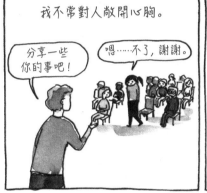

我只和我喜歡並信任的人在一起，但這種人不多。

媽媽　爸爸　姐姐　哥哥

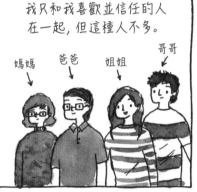

偶爾會有讓我覺得安全的人出現。

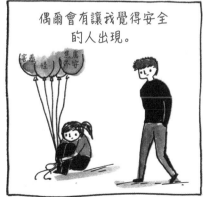

我就可以放下我的武裝。

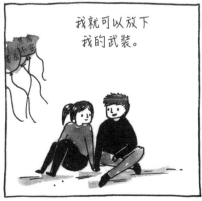

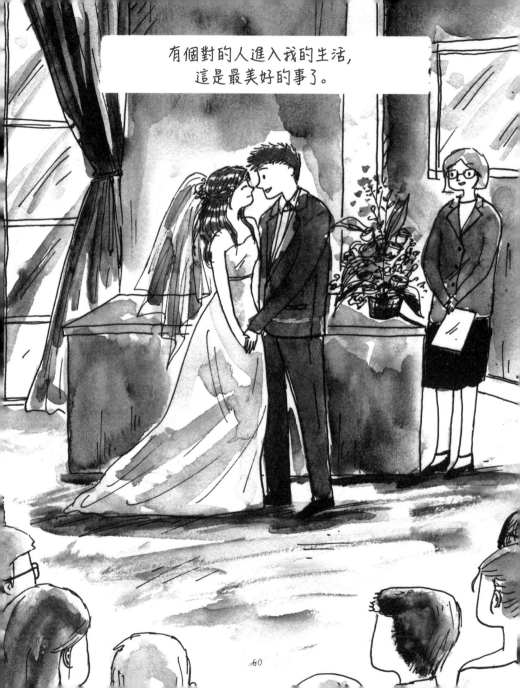

有個對的人進入我的生活，
這是最美好的事了。

社交後遺症

頭痛

疲勞

沮喪

生氣又挫折

想要消失在這世界上

社交後遺症解方

慰藉食品

一些好書

最愛的音樂

獨處的安靜時光

親密溫暖的擁抱

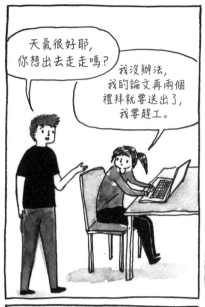

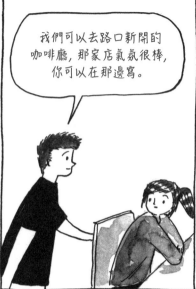

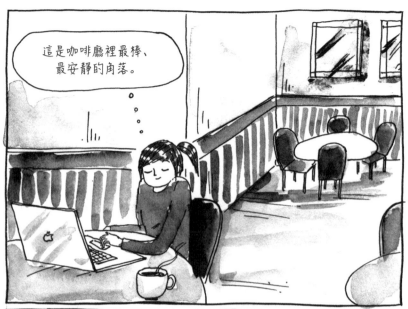

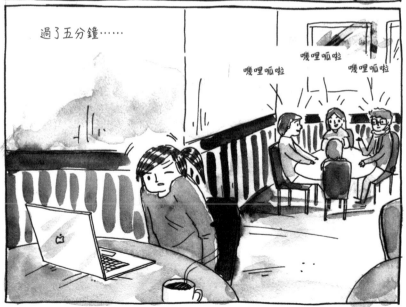

這是我的論文, 裡面有好幾百頁的專業報告,
全都附有詳細說明和研究依據。

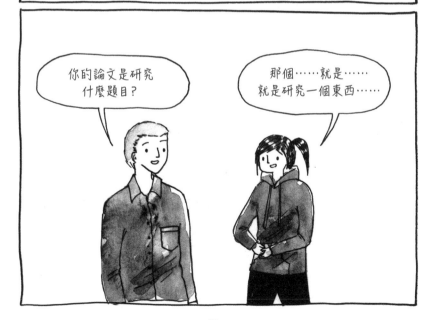

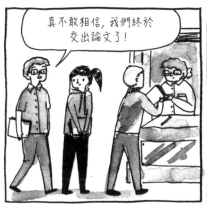

真不敢相信, 我們終於交出論文了!

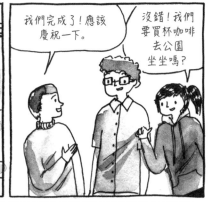

我們完成了!應該慶祝一下。

沒錯!我們要買杯咖啡去公園坐坐嗎?

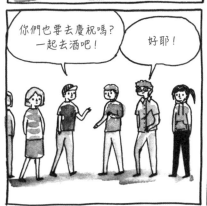

你們也要去慶祝嗎?一起去酒吧!

好耶!

我每次都忘記我與別人的慶祝方式不一樣。

你不會相信今天我做了什麼!

我整個下午都和朋友在一起, 也有一些我不認識的人。我沒有尷尬耶!我和大家一起喝酒、聊天, 像正常人一樣!

你今天把論文交出去了, 然後你覺得和別人一起喝酒比較厲害?

我也不想啊……

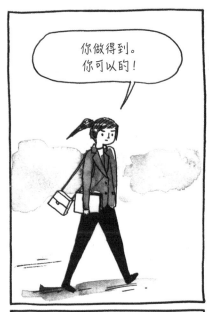

你做得到。
你可以的！

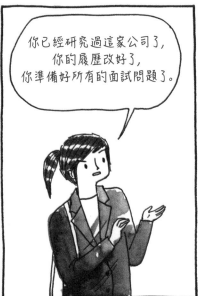

你已經研究過這家公司了，
你的履歷改好了，
你準備好所有的面試問題了。

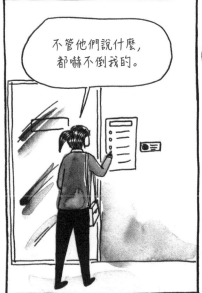

不管他們說什麼，
都嚇不倒我的。

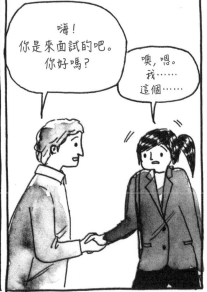

嗨！
你是來面試的吧。
你好嗎？

噢，嗯。
我……
這個……

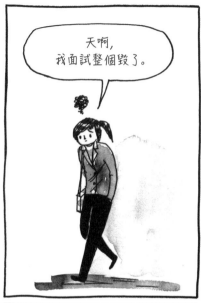

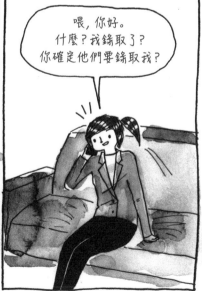

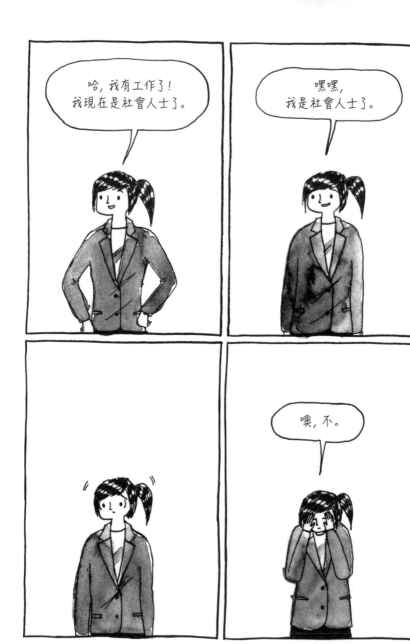

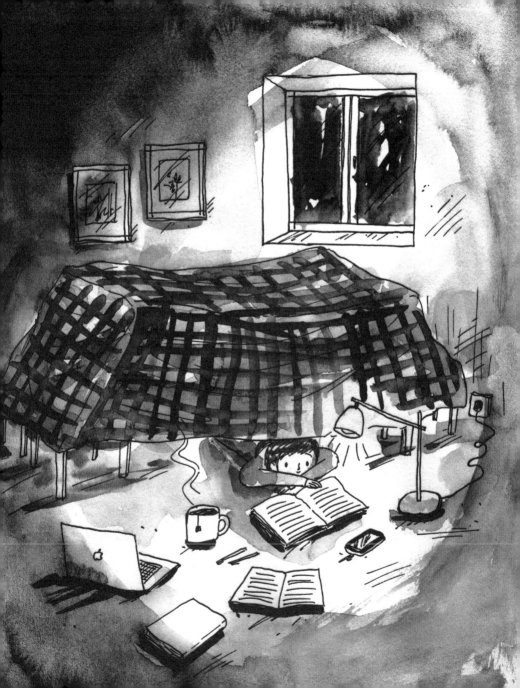

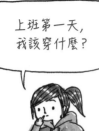

上班第一天，
我該穿什麼？

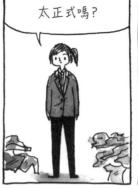

太正式嗎？

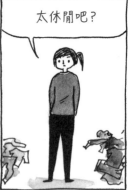

太休閒吧？

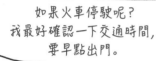

如果火車停駛呢？
我最好確認一下交通時間，
要早點出門。

希望我不要說出什麼蠢話，
這樣他們一定會覺得
錄取錯人了。

我一定會睡過頭，
先來設十個鬧鐘。

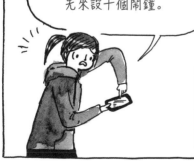

明天是大日子對吧！
你都準備好了嗎？

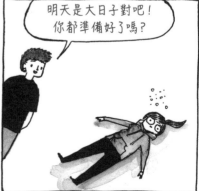

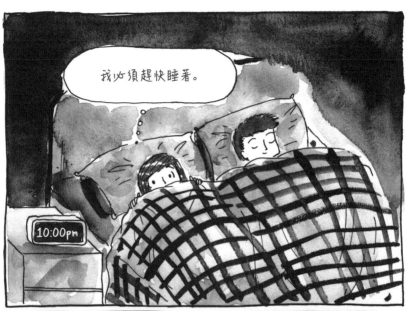

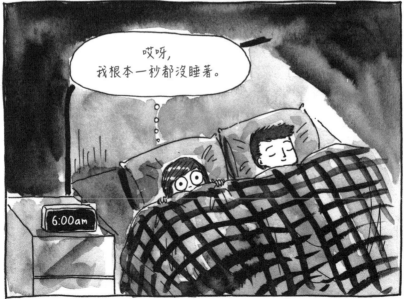

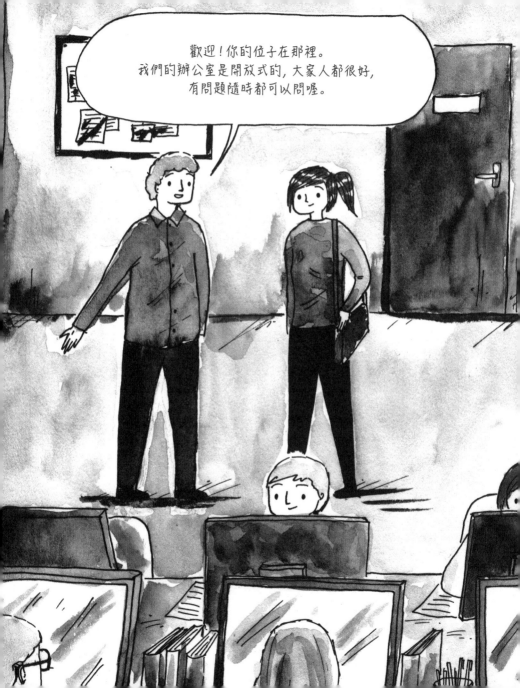

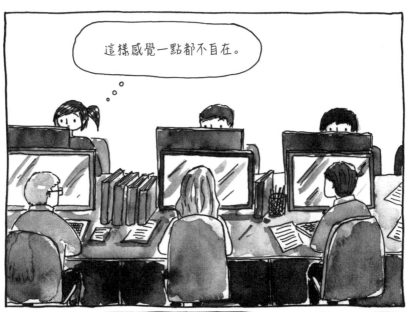

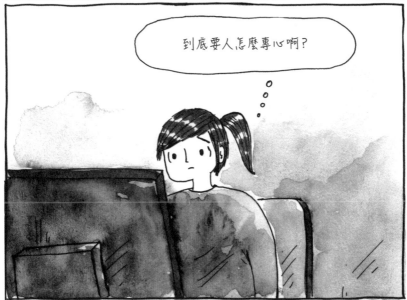

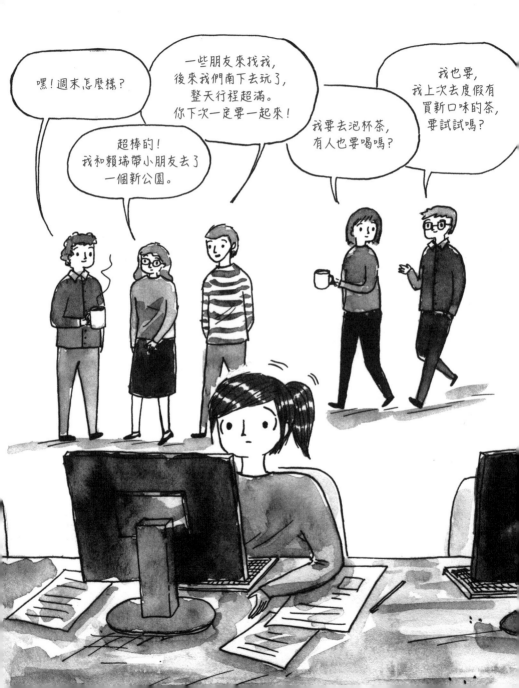

茶讓一切都變得
好一點。

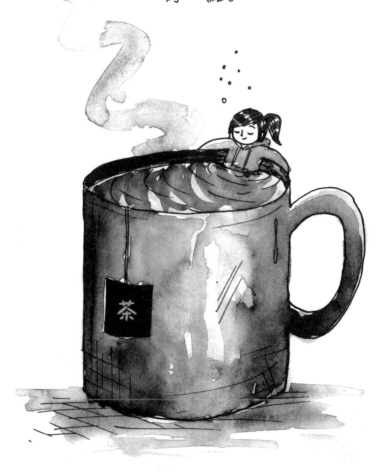

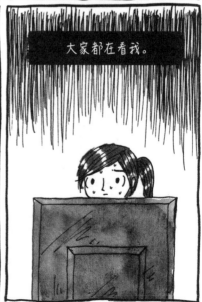

大家都在看我。

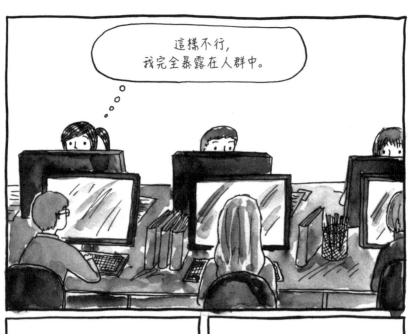

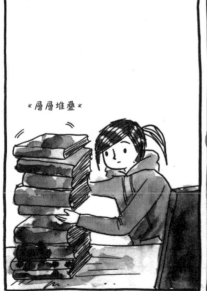

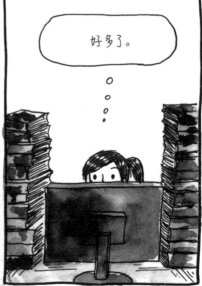

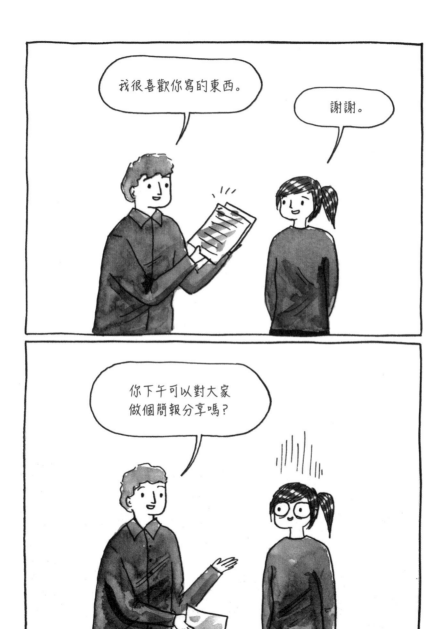

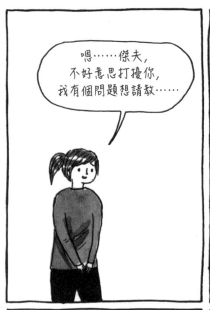

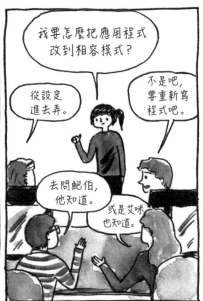

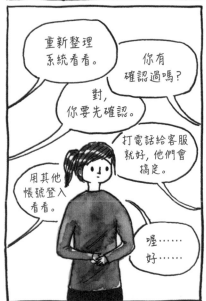

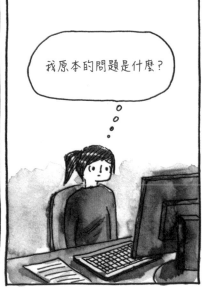

參加這個研討會
的理由：

第一，你會學到新東西。

不錯喔。

第二，你會增進技能，
可以開眼界。

太棒了。

第三，你會認識很多人。

＊砰＊

我喜歡分享、討論
我喜歡的事。

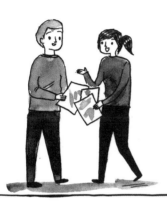

有時候我會
聊得太投入。

然後覺得好像讓別人
知道太多了。

瞬間變得十分赤裸。

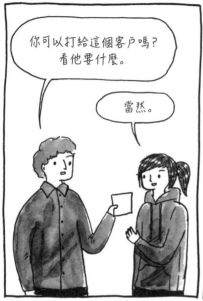

你可以打給這個客戶嗎？
看他要什麼。

當然。

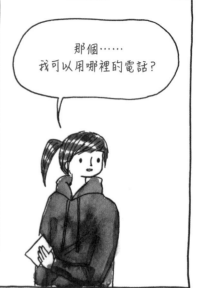

那個……
我可以用哪裡的電話？

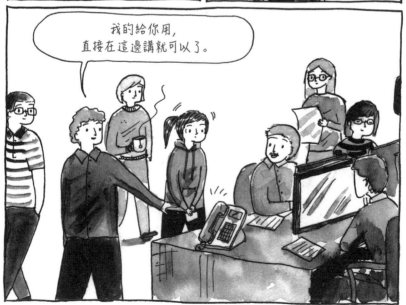

我的給你用，
直接在這邊講就可以了。

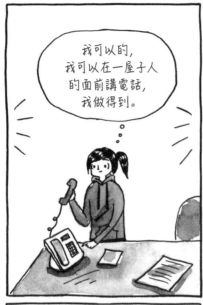

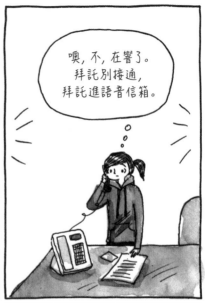

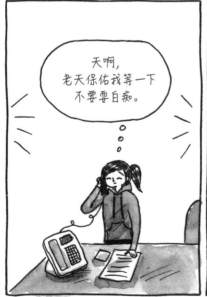

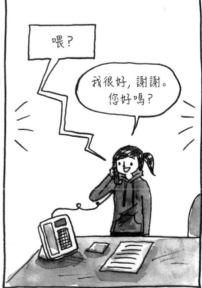

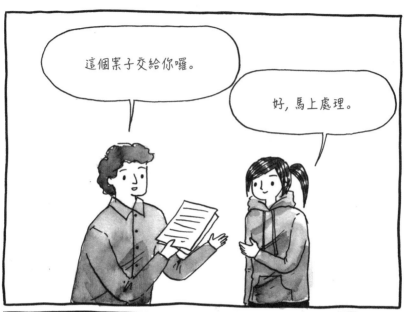

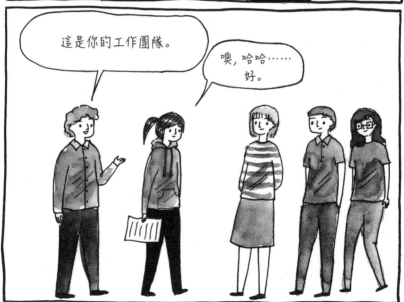

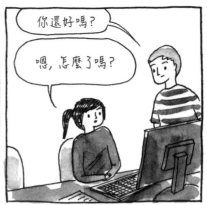

你還好嗎?

嗯, 怎麼了嗎?

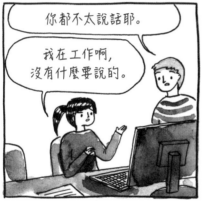

你都不太說話耶。

我在工作啊,
沒有什麼要說的。

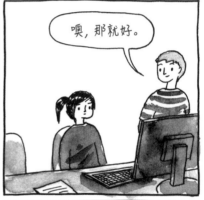

噢, 那就好。

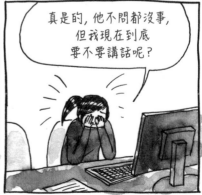

真是的, 他不問都沒事,
但我現在到底
要不要講話呢?

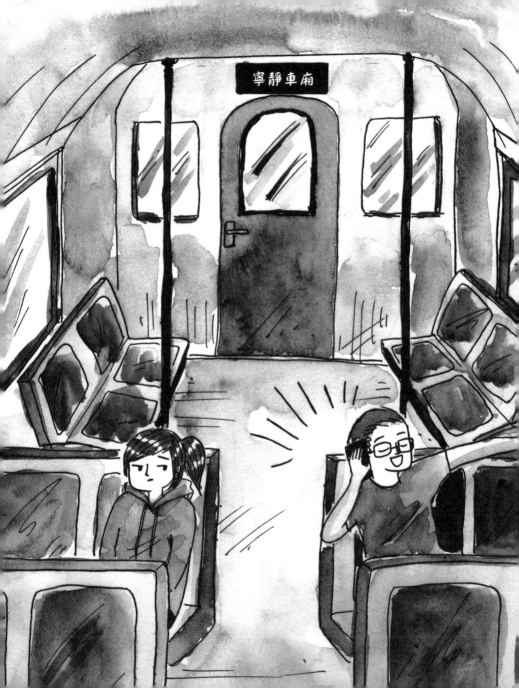

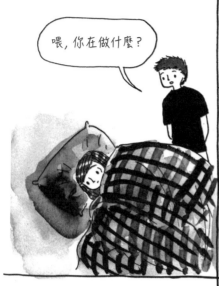

喂，你在做什麼？

快過年了，
我正在幫社交電池
充電。

過了幾小時……

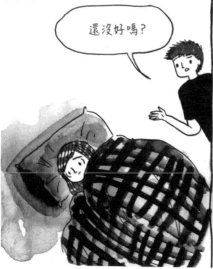

還沒好嗎？

我還需要備用的，
現在是在充我的
行動電源。

我的社交電池在派對上的使用情形

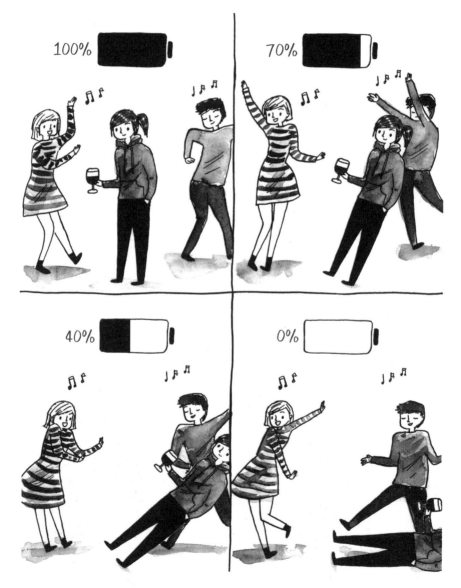

參加完幾個
社交活動後，

我拒絕其他活動就不會
感到那麼罪惡。

感覺很像要努力來取得
免社交金牌。

喂？噢，不好意思，
我沒辦法去。我上禮拜已經
參加過派對了，我要使用我的
免社交金牌。

＊鈴———＊

展開新的一天，我有時候會帶著滿滿的想法，
充滿幹勁地去上班。

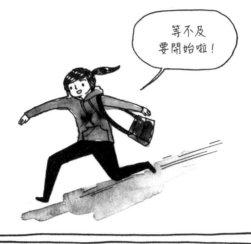

但接著我會想起隨之而來的必要社交活動。

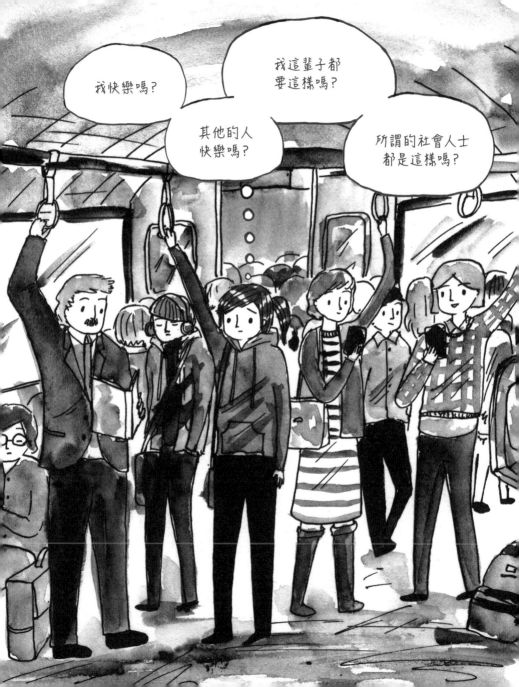

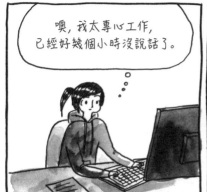

噢, 我太專心工作,
已經好幾個小時沒說話了。

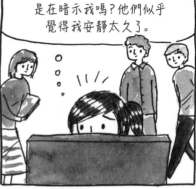

是在暗示我嗎?他們似乎
覺得我安靜太久了。

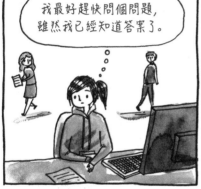

我最好趕快問個問題,
雖然我已經知道答案了。

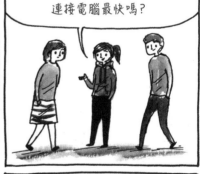

艾咪, 你知道怎麼無線
連接電腦最快嗎?

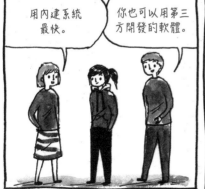

用內建系統
最快。

你也可以用第三
方開發的軟體。

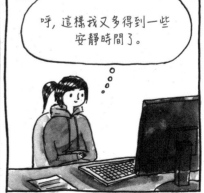

呼, 這樣我又多得到一些
安靜時間了。

我的外在
冷靜、開朗、友善、隨和。

我的內在
挫折、失控、瀕死的混合體。

哎呀……
頭腦裡太多想法了,
我應該要來做些有產值的事。

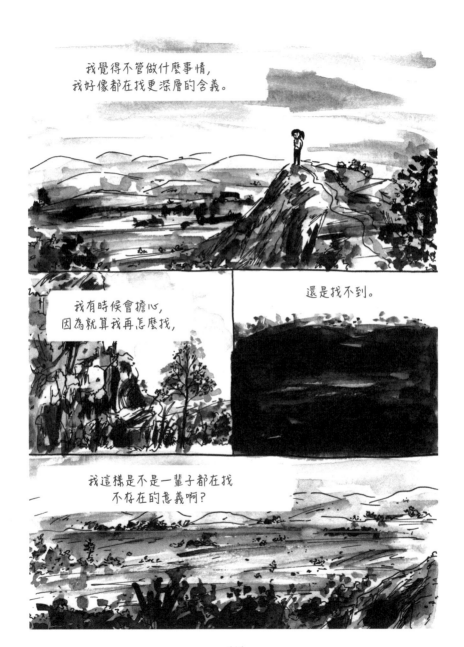

我覺得不管做什麼事情，
我好像都在找更深層的含義。

我有時候會擔心，
因為就算我再怎麼找，

還是找不到。

我這樣是不是一輩子都在找
不存在的意義啊？

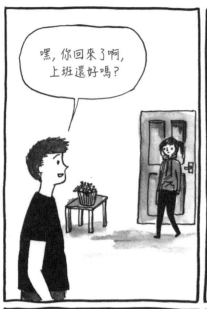

嘿，你回來了啊，上班還好嗎？

我想說的是……

爛透了，我整天都在做無聊而且不重要的事。我完全提不起勁，這個工作根本在浪費我的生命。如果在地球上一天而做這份我一定不行。今天是我的最後我還要工作，會氣到

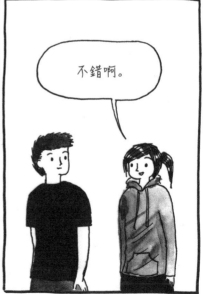

不錯啊。

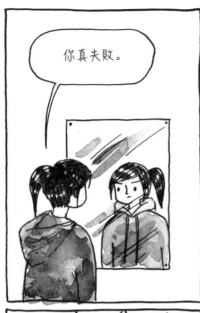

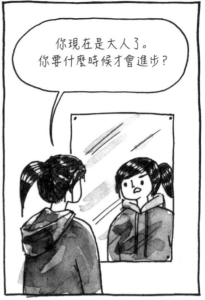

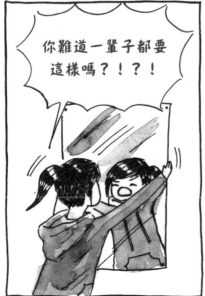

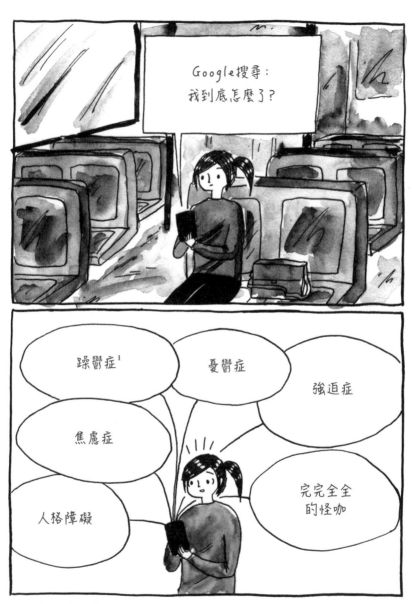

1. 正式名稱為「雙相情緒障礙症」。

這樣下去不行。

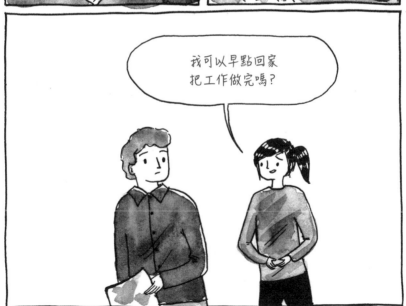

我可以早點回家
把工作做完嗎?

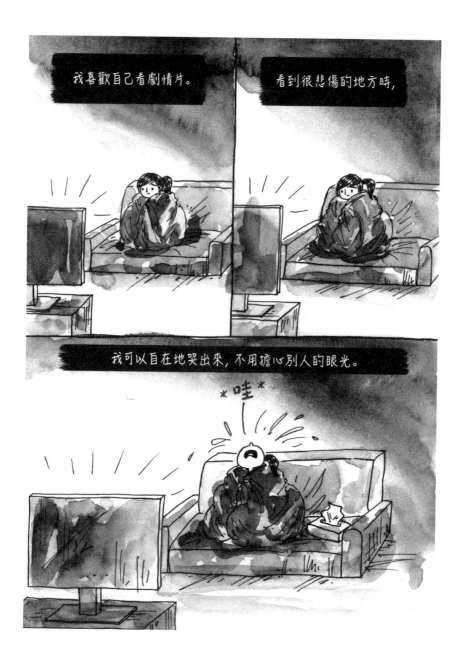

我喜歡自己看劇情片。

看到很悲傷的地方時,

我可以自在地哭出來, 不用擔心別人的眼光。

＊哇＊

說出自己的感覺

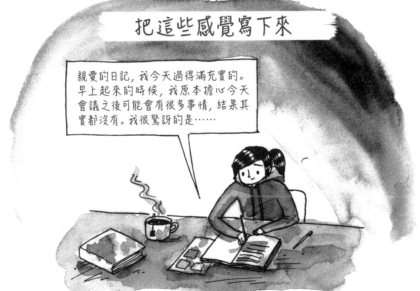

會議就到這裡。
別忘了，兩個禮拜後就是
我們的年終聚餐喔。

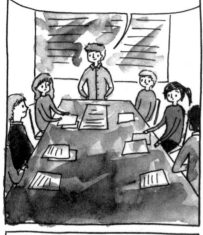

年終聚餐要做什麼？

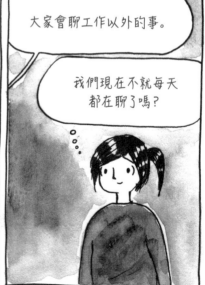

每年都會辦一次，
全公司都會參加。
就是吃吃喝喝聊聊天，
很紓壓。

大家會聊工作以外的事。

我們現在不就每天
都在聊了嗎？

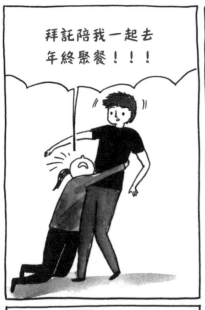

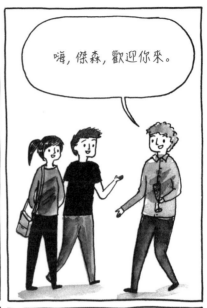

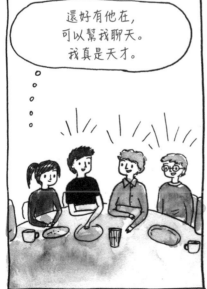

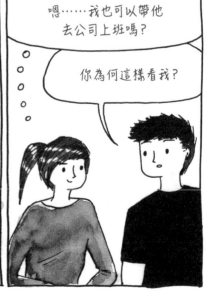

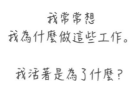

我常常想
我為什麼做這些工作。

我活著是為了什麼?

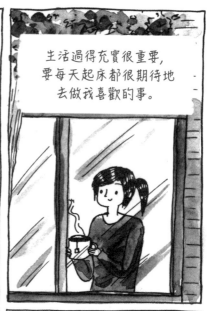

生活過得充實很重要,
要每天起床都很期待地
去做我喜歡的事。

我想要探索, 創造,
面對挑戰。

你又在思考生命的意義和
自己存在的目的了嗎?

不然呢?

現在的工作讓我快窒息了，我非常不開心。

我以前都不知道做有意義的工作對我來說這麼重要。

但我需要錢，所以我要當個成熟的大人，繼續忍下去。

成熟的大人不是才應該要做自己想做的事，打造自己想過的生活嗎？如果你不開心，就要動手改變啊！

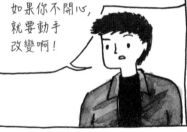

但這樣我會對不起其他人。

不這樣的話，你會對不起自己。

是沒錯啦，但我寧願只有自己很辛苦。

吁

我沒事,記得盡量微笑就好。
要向大家打招呼,
試著開心一點。

大家早安!!!

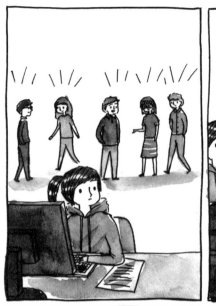
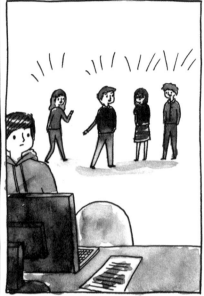

我快沒電時，
周遭的一切好像都被放大了，
我更容易被外界的聲音
和情緒影響。

10%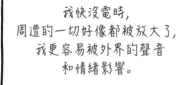

我會對小事生氣。

去你的，
你這個笨箱子，
給我滾開！

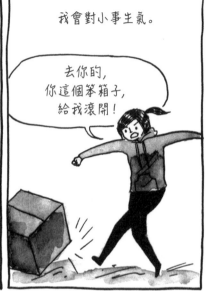

隨便一件事情都會讓我感傷。

對不起啦，箱子，
我不是故意的。
很痛嗎？

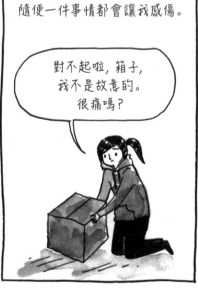

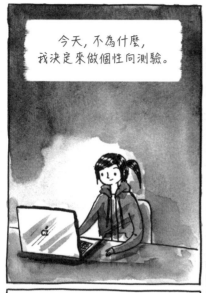

今天，不為什麼，我決定來做個性向測驗。

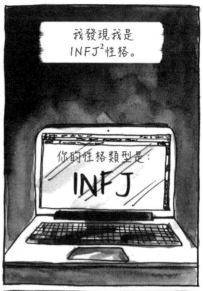

我發現我是 INFJ[2]性格。

你的性格類型是：

INFJ

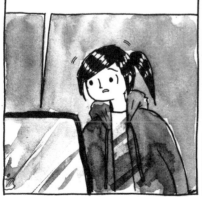

INFJ性格非常罕見，在全部人口中占不到百分之一。

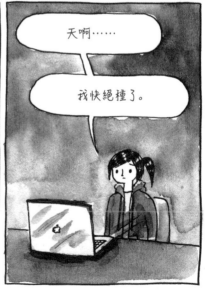

天啊⋯⋯

我快絕種了。

2. 邁爾斯－布里格斯性向測驗中的一種性格類型，INFJ 即代表內向（Introversion）、直覺（Intuition）、
　情感（Feeling）、判斷（Judging）傾向。

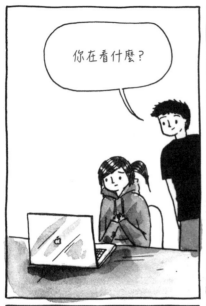

你在看什麼?

關於內向的部落格文章,
有些根本就是在寫我。

他們好像已經認識我
一輩子一樣。
你知道這代表什麼嗎?

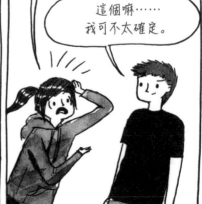

我其實不是怪咖!
我根本一點問題都沒有,
我非常正常!!!

這個嘛……
我可不太確定。

認知自己的性格類型就像是揭開內在，
我迫不及待想了解更多。

我的這些個性特質有密切的關聯。

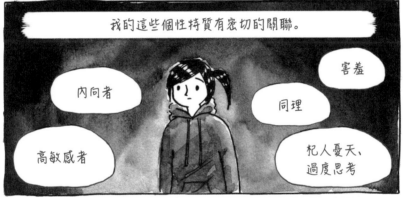

害羞

內向者

同理

高敏感者

杞人憂天、
過度思考

照理講，發現這麼多性格
缺陷應該要很難過，

但我反而感到
巨大的解脫。

你看，好多科學證據說明我們內向者為什麼會這樣。

社交場合和過度刺激會讓內向者消耗能量。

我們的腦子裡常常裝了太多想法。

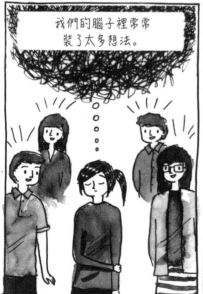

可以這麼說，內向者的腦袋和外向者不一樣。

嗯……我同意。

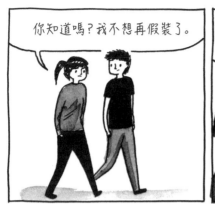

你知道嗎？我不想再假裝了。

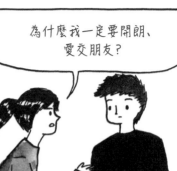

為什麼我一定要開朗、愛交朋友？

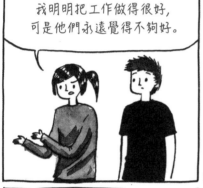

我明明把工作做得很好，可是他們永遠覺得不夠好。

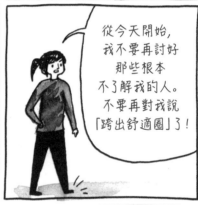

從今天開始，我不要再討好那些根本不了解我的人。不要再對我說「跨出舒適圈」了！

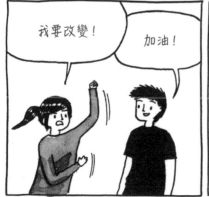

我要改變！

加油！

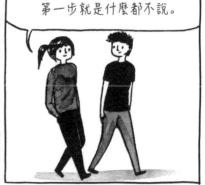

第一步就是什麼都不說。

119

有段時間，我用盡全力
讓自己和別人一樣。

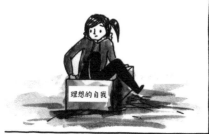

理想的自我

我試著聊別人感興趣的話題。

什麼？你還沒
看過那部片？

你一定要去看，
大家都看過了！

我去參加那些我明明不想去
的活動，盡量試著交朋友。

我很開心……我很開
心……我很開心……

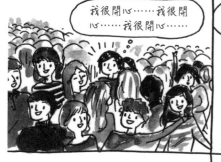

外向者的期待對我來說
都是壓力。

派對後來我家
續攤吧！

好主意，
走吧！

0%

這種時候，
我覺得無比孤單……

甚至連自己都不認識自己了。

我對別人的感覺和情緒很敏感。
有時候，我會無止盡地吸收這些情緒。

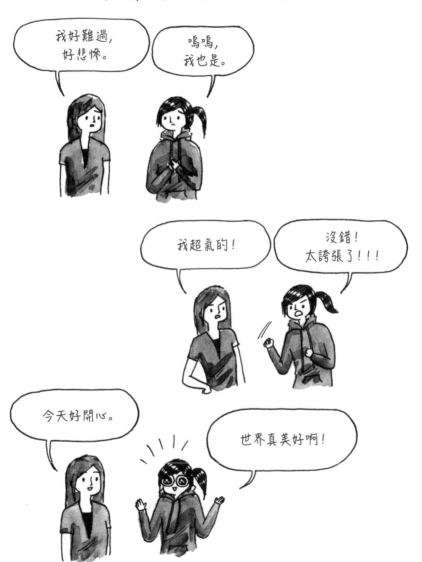

内向者
變正常
指南

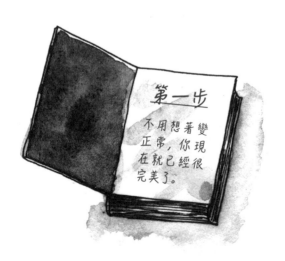

第一步

不用想著變正常，你現在就已經很完美了。

我喜歡待在自己的小宇宙。

噢，那位好像是鄰居？
她走過來了。

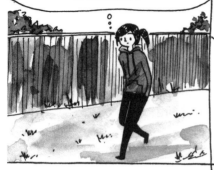

要打招呼嗎？會不會有點怪？
畢竟我們之前也沒有講過話。

還是微笑揮手就好？
她會覺得我是怪阿姨嗎？

還是假裝沒看到？
可是這樣很沒禮貌。

哈囉！　噢，哈囉！

我成功了。

內向者杜絕社交
的穿搭指南

大墨鏡, 可避免
眼神接觸。

頭戴式耳機, 表示你
正在聆聽一些東西,
防止他人前來交談。

圍巾, 要長到可以
包住嘴巴, 表示你
根本不想說話。

大包包,
表示你正要去處理
某件重要的事情,
沒時間閒聊。

超大外套,
用來擋住可能
不小心透露的
肢體語言。

手插口袋,
這樣做不僅很酷,
也有不想握手寒暄
的意思。

舒服的球鞋,
看到認識的人時
方便逃跑。

125

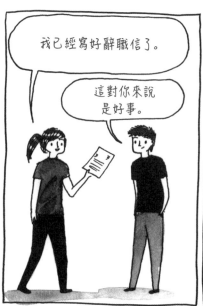

我已經寫好辭職信了。

這對你來說是好事。

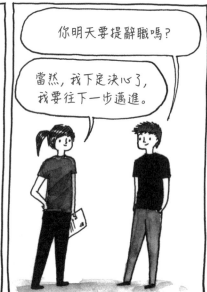

你明天要提辭職嗎？

當然，我下定決心了，我要往下一步邁進。

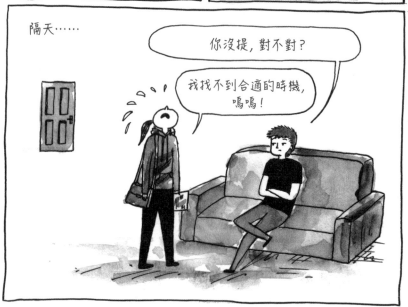

隔天……

你沒提，對不對？

我找不到合適的時機，嗚嗚！

幾天後，我終於鼓起勇氣……

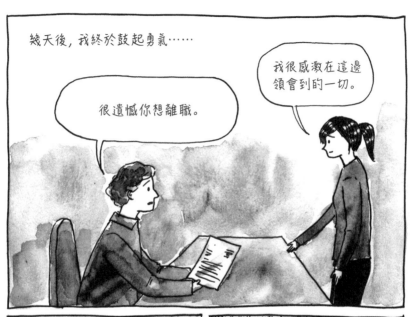

很遺憾你想離職。

我很感激在這邊領會到的一切。

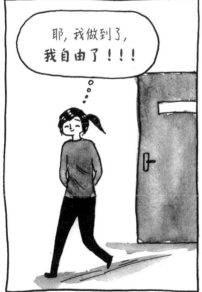

耶，我做到了，**我自由了！！！**

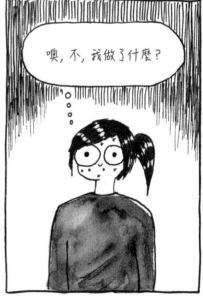

噢，不，我做了什麼？

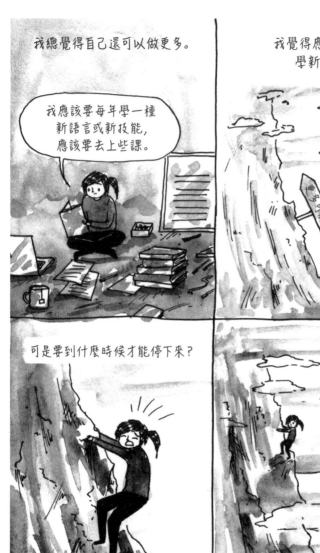

內向者避難包

一本好書

茶

可以上網的筆電

寬鬆舒適的衣服

大自然

寫作和畫畫
工具

獨處的地方

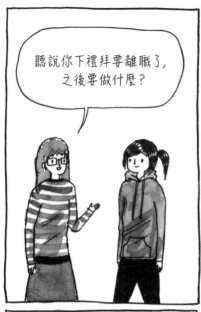

聽說你下禮拜要離職了,之後要做什麼?

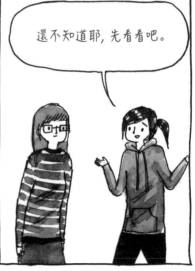

我想說……

我想要花時間重新檢視我的人生想要什麼。我從小想當藝術家,但不知道這是不是個值得追求的夢想。我想要做我認為有意義的事,因為這個工作實在不適合我。

還不知道耶,先看看吧。

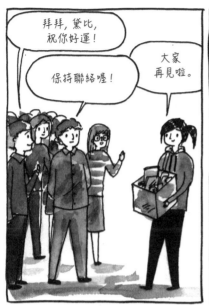

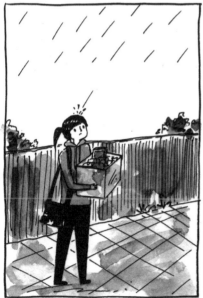

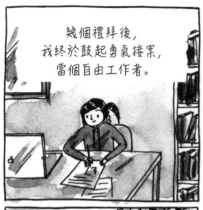

幾個禮拜後，
我終於鼓起勇氣接案，
當個自由工作者。

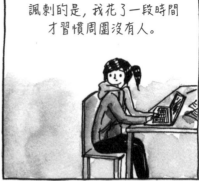

諷刺的是，我花了一段時間
才習慣周圍沒有人。

咖啡廳

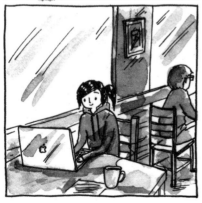

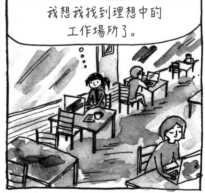

我想我找到理想中的
工作場所了。

132

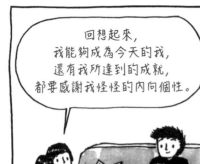

回想起來，
我能夠成為今天的我，
還有我所達到的成就，
都要感謝我怪怪的內向個性。

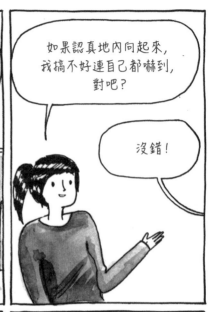

如果認真地內向起來，
我搞不好連自己都嚇到，
對吧？

沒錯！

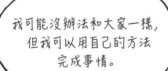

我可能沒辦法和大家一樣，
但我可以用自己的方法
完成事情。

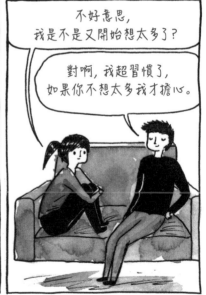

不好意思，
我是不是又開始想太多了？

對啊，我超習慣了，
如果你不想太多我才擔心。

我愛外向先生的原因

他知道我什麼時候需要休息。

我不善交際時，他幫我一把。

他陪我去我很想去但又不想自己去的地方。

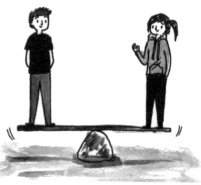

我們常常在一起，但他知道我也需要自己的空間。

他平衡了我的內向。

愛自己是
讓我充滿力量的事。

從更深的層面
了解自己，

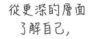

接受自己的好與不好，

就可以改變、
釋放你的人生。

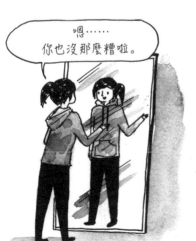

嗯……
你也沒那麼糟啦。

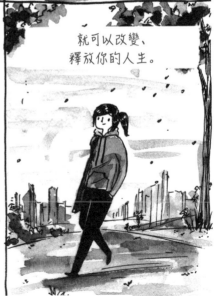

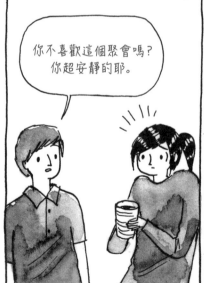

你不喜歡這個聚會嗎？
你超安靜的耶。

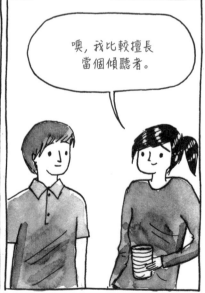

噢，我比較擅長
當個傾聽者。

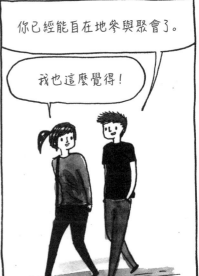

你已經能自在地參與聚會了。

我也這麼覺得！

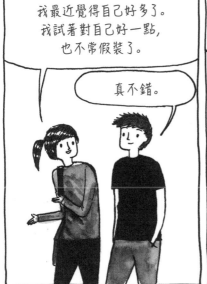

我最近覺得自己好多了。
我試著對自己好一點，
也不常假裝了。

真不錯。

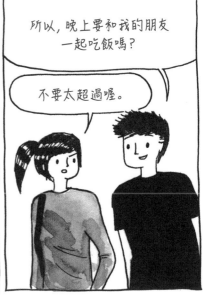

所以，晚上要和我的朋友
一起吃飯嗎？

不要太超過喔。

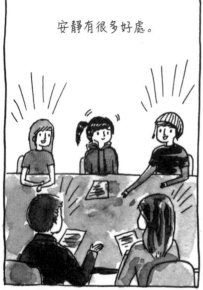

安靜有很多好處。

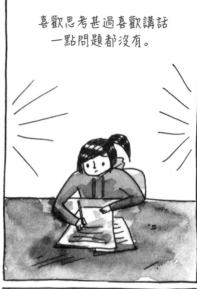

喜歡思考甚過喜歡講話
一點問題都沒有。

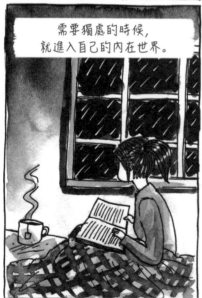

需要獨處的時候,
就進入自己的內在世界。

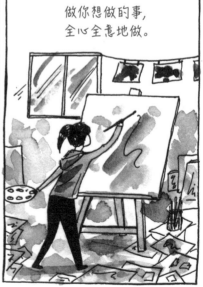

做你想做的事,
全心全意地做。

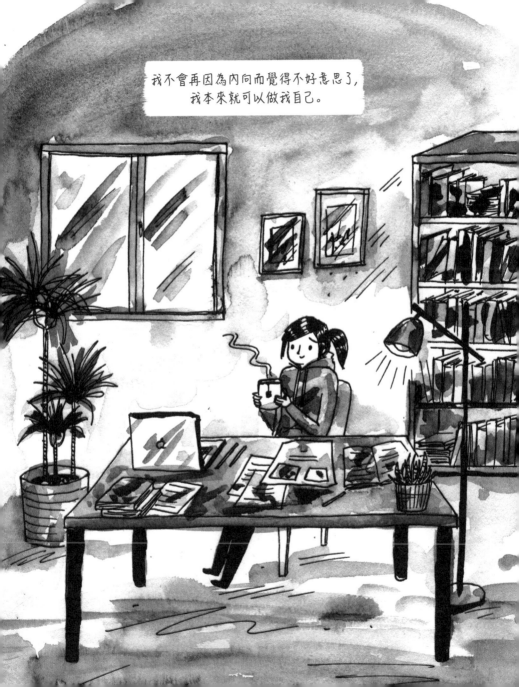

致謝

我想謝謝Andrews McMeel出版社的每個人,
尤其是我的編輯Patty Rice, 他幫我完成這本書。
大大感謝我的經紀人Laurie Abkemeier給我的支持。

我想謝謝多年來在網路上追蹤我的大家,
你們的留言和鼓勵是我最大的動力。

謝謝爸爸從我開始創作的時候就一直支持我、啟發我,
你是我的偶像。謝謝媽媽不管發生什麼事都永遠在我身邊。
謝謝姐姐, 她是我的垃圾桶;
謝謝哥哥從我們還是小孩的時候就看我畫的漫畫。

最後, 我想謝謝我的先生傑森,
他充滿耐心地支持我做的每件事, 而且讓我畫成漫畫。

作者簡介 ————

黛比・鄧 Debbie Tung

英國漫畫家、插畫家，創作靈感來自於她（有時有點怪）的日常生活，還有對書與茶的熱愛。其幽默暖心的漫畫在社群媒體上獲得廣泛迴響，出版過數本圖文作品，包含《內向小日子》、《愛書小日子》。目前與先生、小孩居於伯明罕，在家中安靜的小書房裡上班。

個人網站：wheresmybubble.tumblr.com
Instagram：wheresmybubble

譯者簡介 ————

張瀞仁 Jill Chang

一名不折不扣的內向者，著作《安靜是種超能力》登上美、日等國的亞馬遜書籍暢銷榜，至今仍不斷發揮「安靜的影響力」，並著有繪本《來大鯨魚的肚子裡玩吧！》。

政治大學社會系、俄文系學士，美國明尼蘇達大學運動管理碩士。曾任職國際運動經紀領域、美國州政府，現任美國非營利組織 Give2Asia 慈善顧問。

臉書社團：內向者小聚場

內向小日子

害羞、古怪、尷尬，
這樣的我其實再正常不過了

Quiet Girl in a Noisy World:
An Introvert's Story

圖・文———黛比・鄧（Debbie Tung）
譯————張瀞仁

資深編輯———陳嬿守
美術設計———王瓊瑤
行銷企劃———舒意雯
出版一部總編輯暨總監———王明雪

發行人———王榮文
出版發行———遠流出版事業股份有限公司
地址———104005 台北市中山北路一段 11 號 13 樓
電話———02-2571-0297
傳真———02-2571-0197
郵撥———0189456-1
著作權顧問———蕭雄淋律師

2022 年 11 月 1 日 初版一刷
定價———新台幣 350 元
　　　　（缺頁或破損的書，請寄回更換）
有著作權・侵害必究 Printed in Taiwan
ISBN ———— 978-957-32-9839-7

國家圖書館出版品預行編目 (CIP) 資料

內向小日子：害羞、古怪、尷尬，這樣的我
　其實再正常不過了 / 黛比・鄧 (Debbie Tung)
　文．圖；張瀞仁譯 .-- 初版 .-- 臺北市：遠流
　出版事業股份有限公司, 2022.11
　　面；　公分
　譯自：Quiet girl in a noisy world：
　　　　an introvert's story.
　ISBN 978-957-32-9839-7(平裝)

1.CST: 鄧 (Tung, Debbie)
2.CST: 漫畫　3.CST: 內向性格

947.41　　　　　　　　　　　　111016315

遠流博識網
http://www.ylib.com
E-mail: ylib@ylib.com
遠流粉絲團
https://www.facebook.com/ylibfans